洛神賦

U0063656

植 文

顧愷之 圖

趙孟頫等 書

商務印書館

《描寫人神戀愛的《洛神賦》》原載香港中華
書局一九九一年版《建安風骨》，由作者李宗
為授權轉載。

洛神賦

編　　者　　商務印書館編輯出版部

責任編輯　　徐昕宇

書籍設計　　涂　慧

排　　版　　周　榮

校　　對　　甘麗華

出　　版　　商務印書館（香港）有限公司
　　　　　　香港筲箕灣耀興道三號東滙廣場八樓
　　　　　　http://www.commercialpress.com.hk

發　　行　　香港聯合書刊物流有限公司
　　　　　　香港新界大埔汀麗路三十六號中華商務印刷大廈三字樓

印　　刷　　中華商務彩色印刷有限公司
　　　　　　香港新界大埔汀麗路三十六號中華商務印刷大廈

版　　次　　二〇一九年七月第一版第一次印刷
　　　　　　© 2019 商務印書館（香港）有限公司
　　　　　　ISBN 978 962 07 4592 8
　　　　　　Printed in Hong Kong

目錄

煮豆燃豆萁，豆在釜中泣。

本是同根生，相煎何太急！

提到曹植，很多人就會想起這首婦孺皆知的五言詩和著名的「七步成詩」故事。史家筆下的曹植，學富五車，才高八斗，卻飽嚐兄弟相殘之苦，在壯志難酬的憤懣中鬱鬱而終；在影視戲劇中，他又成為才子佳人的化身，演繹出曠絕千古的愛情悲劇。歷史上真實的曹植究竟是怎樣的一個人？他的千古名篇《洛神賦》到底是怎樣的作品呢？

才華出眾的翩翩少年

東漢末年，軍閥割據，天下大亂，曹植就出生在這樣一個「秦失其鹿，天下共逐之」的混戰時代。他生於公元一九二年，是曹操與妻卞氏的第三子，字子建，其上還有同胞兄長曹丕、曹彰。

曹植從小天賦異稟，據說十歲的時候就能誦讀詩、論、辭、賦數十萬言，顯示出不群的文學才能。曹植的才華深得曹操賞識，認為「子建是兒中最可定大事者」，甚至一度有意把魏王的爵位跳過曹丕傳給他。但曹植狂放的性格，率性而為的詩人氣質，又使曹操感到失望。經過幾次觀察，最終還是將爵位傳給了不如其弟鋒芒畢露，但個性較沉穩，政治才能較強的曹丕。公元二二○年，曹丕被立為世子繼承魏王的爵位，不久又稱帝，建立魏朝，是為魏文帝。

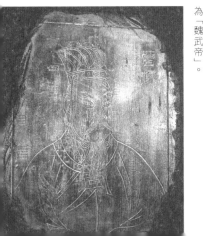

曹操像

曹操（公元一五五至二二○年），安徽亳縣人，東漢末年參加征討黃巾起義，後挾天子以令諸侯，統一中國北方。曹操雖未成就帝業，但他奠下的基礎，成為其子曹丕篡漢建魏的資本。魏建國後，曹操被追謚為「魏武帝」。

抑鬱不得志

曹植雖然大勢已去，無法再和曹丕競爭。但由於奪嫡之爭時的水火不容，曹丕對曹植深懷猜忌，處處對其限制、打擊與迫害。曹丕在位的七年中，曹植雖然不失王侯的地位，卻時常處於岌岌可危之境，全仗母親卞太后的庇護，才得以死裏逃生。曹丕子曹叡繼位後，沒有再繼續其父的迫害政策，對曹植示以優禮，將他從貧瘠的雍丘改封到沃饒的東阿，還請他遊觀洛陽城，但在政治上仍是優遇而不用。公元二三二年，曹植終於在「抑鬱不得志」的憤懣與苦悶中死去。曹植生前曾被封為陳王，死後賜謚為「思」，故後人常稱他為陳思王。

《七步詩》是如何作成的？

據《世說新語·文學》記載，曹丕做了皇帝以後，一直對曹植心懷忌恨，有一次，他命曹植在走完七步路的時間內，以兄弟為題作詩一首，詩中又不許出現兄弟的字眼，若做不出就要處死。其話音一落，曹植便應聲唸出：「煮豆持作羹，漉菽以為汁。萁向釜下燃，豆在釜中泣。本是同根生，相煎何太急！」以淺顯生動的比喻暗示兄弟本為手足，不應互相殘害。因這首詩是在七步之內作成，故稱《七步詩》。現在一般流行的只有四句，文字與原詩稍有不同。

二 書文俱佳的愛情經典

描寫人神戀愛的《洛神賦》 李宗為

唐代大詩人李白有《感興八首》，其中第二首云：

洛浦有宓妃，飄颻雪爭飛。

輕雲拂素月，了可見清輝。

解珮欲西去，含情詎相違。

香塵動羅襪，綠水不霑衣。

陳王徒作賦，神女豈同歸？好色傷大雅，多為世所譏。

這首詩後四句寫李白自己的感想，前八句則純用曹植《洛神賦》故事，甚至文字也多半是從《洛神賦》的辭句中化出的。

「飄颻雪爭飛」句來自賦中「飄颻兮若流風之迴雪」，「輕雲拂素月」句出於賦中「髣髴兮若輕雲之蔽月」，「香塵動羅襪，綠水不霑衣」則化自賦中「體迅飛鳧，飄忽若神。陵波微步，羅襪生塵」。以上幾句都是描寫洛神的輕盈美麗以及在水波上自由來去的神態的，「解珮欲西去，含情詎相違」二句則敍述賦中作者對女「解玉佩以要（邀）之」以及神女含情而「徙倚彷徨」的情節。在後四句感想中，詩人藉《洛神賦》所述，借題發揮，闡發了在「好色」上要有所節制的感想，亦即賦中「申禮防以自持」的意思。

從李白的這首詩裏，我們看不出影射「感甄」說的跡象，只能看到李白是將《洛神賦》作為一篇描寫人神戀愛的作品來對待的。

曹植的《洛神賦》雖說別有寄託，但從內容上看，確實是以一則人神戀愛故

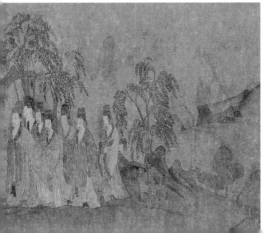

《洛神賦圖卷》中的曹植與洛神

圖中人物衣飾採用高古遊絲描，筆法如「春蠶吐絲」。山川樹石勾勒染色而無皴擦，人大於山，水不容泛；樹似伸臂佈指。魏晉六朝的古樸畫風在此畫中得到充分表現。

出自祕府金匱　妙得見此光怪奪目　真詫泗之鼎溢海現人間

洛神賦　并序

黃初三年　余朝京師　還濟洛川　古人
有言　斯水之神　名曰宓妃　感宋玉
對楚王說神女之事　遂作斯賦
其詞曰
余從京域言歸東藩背伊闕越
轘轅經通谷陵景山日既西傾車
殆馬煩爾乃稅駕乎蘅皋秣駟
乎芝田容與乎陽林流眄乎洛川
於是精移神駭忽焉思散俯則
未察仰以殊觀睹一麗人于巖
之畔乃援御者而告之曰爾有
覿於彼者乎彼何人斯若此之艷
也御者對曰臣聞河洛之神名曰宓

芳超長吟以永慕兮聲哀厲
而彌長爾乃眾靈雜遝命儔嘯
侶或戲清流或翔神渚或采明
珠或拾翠羽從南湘之二妃攜
漢濱之游女歎匏瓜之無匹兮
詠牽牛之獨處揚輕袿之猗靡
兮翳脩袖以延佇體迅飛鳧飄
忽若神陵波微步羅韈生塵
動無常則若危若安進止難
期若往若還轉眄流精光潤
玉顏含辭未吐氣若幽蘭華
容婀娜令我忘餐於是屏翳收
風川后靜波馮夷鳴鼓女媧
清歌騰文魚以警乘鳴玉鸞以
偕逝六龍儼其齊首載雲
車之容裔鯨鯢踊而夾轂

《文姬歸漢圖》中的蔡文姬

蔡文姬，名琰，建安時期的著名女詩人。父蔡邕，為東漢著名學者。文姬博學多才，深諳音律。漢獻帝時，被南匈奴所擄。在匈奴十二年，生二子，後曹操以金璧贖歸。文姬寫有《悲憤詩》一首，載於《漢書》。傾訴戰亂之苦及歸漢時母子別離之慘，哀怨激憤，感人至深。

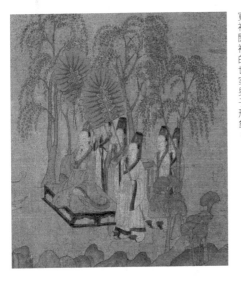

《洛神賦圖卷》中的曹植

東晉顧愷之根據《洛神賦》創作。此圖為宋人摹本，絹本設色，現藏故宮博物院。該圖富有詩意地展現了曹植與洛神的相遇、相戀、分別。圖中的曹植是一位着寬袖闊袍的世家男子形象。

妃也。王之所見，無乃是乎。其狀若何。臣願聞之。余告之曰。其形也。翩若驚鴻。婉若游龍。榮曜秋菊。華茂春松。髣髴兮若輕雲之蔽月。飄颻兮若流風之迴雪。遠而望之。皎若太陽升朝霞。迫而察之。灼若芙蕖出淥波。穠纖得衷。脩短合度。肩若削成。腰如約素。延頸秀項。皓質呈露。芳澤無加。鉛華弗御。雲髻峨峨。脩眉聯娟。丹脣外朗。皓齒內鮮。明眸善睞。靨輔承權。瓌姿艷逸。儀靜體閑。柔情綽態。媚於語言。奇服曠世。骨像應圖。披羅衣之璀粲兮。珥瑤碧之華琚。戴金翠之首飾。綴明珠以耀軀。踐遠遊之文履。曳霧綃之輕裾。

禽翔而為衛。兮越北沚。過南岡。紆素領。迴清陽。動朱脣以徐言。陳交接之大綱。恨人神之道殊兮。怨盛年之莫當。抗羅袂以掩涕兮。淚流襟之浪浪。悼良會之永絕兮。哀一逝而異鄉。無微情以效愛兮。獻江南之明璫。雖潛處於太陰。長寄心於君王。忽不悟其所舍。悵神宵而蔽光。於是背下陵高。足往神留。遺情想像。顧望懷愁。冀靈體之復形。御輕舟而上溯。浮長川而忘返。思綿綿而增慕。夜耿耿而不寐。霑繁霜而至曙。命僕夫而就駕。吾將歸乎東路。攬騑轡以抗策。悵盤桓而不能去。

富於進取精神，洋溢着自信的少年意氣。後期作品則顯得深沉悲涼，充滿受壓抑的痛苦、壯志難酬的悲哀和對自由生活的嚮往。

曹植在政治上失敗了，但在文學上卻取得很高的成就，被尊為文章典範。他的創作不僅影響了當時，也影響了其後整個魏晉南北朝文學的發展方向。

甚麼是「建安文學」？

建安文學被認為是中國文學史上最早的文學流派，代表了兩漢文學的結束和魏晉文學的啟蒙，其最大特點是「志深而筆長」、「慷慨而多氣」，有「建安風骨」、「建安風力」之稱。建安詩人從民歌中汲取營養，運用新興起的五言形式，反映現實，抒寫懷抱，情文並茂，慷慨悲涼。這種風格推動了詩歌的革新，後世詩人亦以「建安風骨」相號召。曹植的詩語言精煉、質樸而富有文采，頗能體現「建安風骨」的特色。

幽蘭之芳藹兮步踟蹰於山隅
於是忽焉縱體以遨以嬉
采旄右蔭桂旗攘皓腕於神
滸兮采湍瀨之玄芝余情悅其
淑美兮心振蕩而不怡無良媒
以接歡兮託微波而通辭願誠
素之先達兮解玉佩而要之嗟
佳人之信脩兮羌習禮而明詩抗瓊
珶以和予兮指潛川而為期執
眷眷之款實兮懼斯靈之我
欺感交甫之棄言兮悵猶豫而狐疑
收和顏而靜志兮申禮
防以自持於是洛靈感焉徙
倚彷徨神光離合乍陰乍陽
竦輕軀以鶴立若將飛而未翔

於是精移神駭 … 子昂

大令好寫洛神賦人間合有數本惜乎
未見其全以余當書無一筆不合法盖
呂蘭亭祀本運腕而出之者可云買王
得羊矣　員嶠山人

趙魏公行草寫洛神賦其法雖出
入王氏父子間然肆筆自得別有天
趣故其體勢逸宕真如見矯若游龍
之入於烟霞中也

建安之傑陳思王

公元一九六年，曹操挾持漢獻帝遷都許，「挾天子以令諸侯」，並在這一年改元「建安」（一九六至二二〇年）。在歷史上，建安時期是戰爭不絕、生靈塗炭的二十五年，但誕生於這一時期的建安文學，卻成為中國古代文學史上的一座豐碑。

建安文壇英彥輩出，出現了「三曹」（曹操、曹丕、曹植）、「七子」（孔融、王粲、劉楨、陳琳、阮瑀、徐幹、應瑒）及蔡琰（蔡文姬）等優秀作家，掀起了中國文學史上第一次文人創作的高潮。其中最負盛名，對當時及後代文學影響最大的就是有「才高八斗」、「建安之傑」美譽的曹植。

曹植作品現存詩八十多首，辭賦、散文四十餘篇，這些詩賦創作，是他跌宕起伏的人生經歷的真實寫照。從作品風格上看，以公元二二〇年曹丕稱帝為界，大致可分為兩個時期。前期作品，大多抒發個人的志趣與抱負，風格開朗豪邁，

何謂「才高八斗」？

曹植的才華深得時人的推崇，南朝著名山水詩人謝靈運曾說：如果普天之下的才華一共有一石的話，那麼曹子建獨佔了其中的八斗，我得了其中的一斗，剩下的一斗才由其他人共用。此言一出，給我們留下了一句「才高八斗」的成語，後世也用以稱頌才華出眾的人。

事為題材的。全賦大致可分為六段。第一段描寫作者從京師東歸，遠途跋涉，幾經曲折，來到洛水之濱。由於一路上風塵僕僕，人困馬乏，作者停車於洛濱的草地上休息。忽然，恍惚間作者看見有一個美人站在山崖旁，通過與駕車人的對談，他得悉這位美人就是傳說中的洛水女神宓妃。然而除了作者，其他人都看不見女神的倩影。於是在第二段中，作者通過他對駕車人的回答，詳盡周全地描寫了洛神的丰姿神韻：這位洛神身體輕盈，婉若驚鴻、遊龍。她貌若秋菊，體似春松，又像輕雲籠月、迴風旋雪般飄忽不定。遠望，她如朝霞中的旭日；近看，她似碧波中的鮮荷。接着，作者一一刻畫了她的身材、肩腰、頸項、髮膚、眼睛、裝束衣飾等等。第三段轉而敍述作者對洛神的愛戀欽慕，他以玉佩作為定情的信物，向洛神表達了自己的愛慕之情。洛神還贈瓊瑤作為報答，並請作者到深淵相會。作者想起《神仙傳》中鄭交甫遇江妃二女的故事，擔心同樣受到欺騙，猶豫狐疑，不敢赴水，於是收斂情志，「申禮防以自持」。第四段描寫洛神聽了作

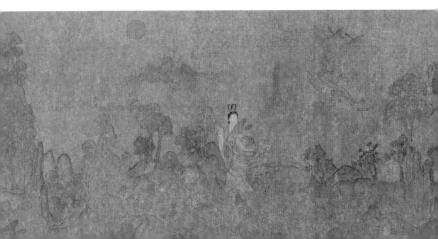

者回答後進退躊躇的情態。她在芳草上低迴徘徊，高聲嘯吟，傾吐深長的思慕。

在那嘯吟聲中，諸神女紛紛聚集，其中有湘水神娥皇、女英，還有漢水的女神，她們或在清流中嬉戲，或在洲渚上飛翔。洛神悲憫作者孤獨無匹的處境，舉袖掩面，久久不忍離去；而她那在水波上飄忽不定、迅若飛鳧的身姿和她那含情脈脈、欲言又止的神情，也令作者如癡如醉。第五段描寫洛神滿懷幽怨戀情，終於依依不捨地離去。她在眾神的護持下，登上六龍駕馭的雲車，欲去復返，向作者陳述了人神道殊的遺憾，舉袖掩泣，淚流滿襟，哀歎從此良會永絕。最後，她又贈以明璫為念，並表示今後自己在窈冥的水府，將永遠思念他。說畢，神光消隱，只留下作者一人悵然若失。賦的最後一段描寫洛神既去，作者拖着沉重的步履下山，心神卻留戀着方才的情景。他一再返顧，希冀洛神重新現身，他將不顧一切地駕起小船逆流而上，與她會合。由於殷切的思念，他終宵輾轉難寐。次日，他命駕啟程，經過昨晚遇見洛神之處時，仍惆悵徘徊，難以離去。

14

這一篇以絢爛典麗的筆調描寫人神戀愛故事的賦一出，風靡了後代多少文人雅士！晉明帝司馬紹曾畫過《洛神圖》，可惜已失傳。有才絕、畫絕、癡絕「三絕」之稱的東晉大畫家顧愷之，畫有《洛神賦圖卷》，將全賦內容畫作四段，聯為一卷。第一段描繪曹植與洛神於洛濱相會，第二段傳寫洛神與曹植若即若離的情狀，第三段刻畫他們在雲車、輕舟上互贈禮物、暢訴衷情，第四段描寫曹植滿懷依戀地重登歸途。在這四幅場景之間，畫家又點綴了鴻雁遊龍、彩霞鮮荷以及馮夷、屏翳等神話人物，使整幅畫卷一氣貫通，構成長幅完整的畫面。《洛神圖卷》原畫已佚，但於今留有五種宋人摹本，其中三種在中國的博物館，美國佛里爾美術館和日本則各藏一種。與顧愷之同時的東晉大書法家王羲之、王獻之父子，也曾各書《洛神賦》數十本，至今上海博物館仍藏有明代在杭州出土的王獻之小楷書《洛神賦十三行》刻石。

在《洛神賦》前的小序中，作者自稱是有感於宋玉《高唐賦》、《神女賦》而

15

作；歷代論者，多認為此賦出於屈原的《九歌》。然而，以此賦與《九歌》或《神女賦》相較，其間的差別是非常顯著的。《九歌》中的《湘夫人》等只有簡單的情節而沒有完整的故事結構；《神女賦》中與正文篇幅相當的序，通過楚襄王與宋玉的對話介紹楚襄王夢見神女的情狀，賦文則大半描繪神女的美貌，只有一小部分文字用來敍述神女別去時的神態和襄王的惆悵，開漢賦「鋪采摛文」的先河，故事結構也並不完整。而在《洛神賦》中，雖多鋪陳描寫，敍事成分卻已大大加強，有較為曲折的情節，有人物的對話，首尾井然，結構完整，可以說是一篇帶有賦體特徵的以人神戀愛為題材的故事賦了。此外，《九歌》根據神話傳說，《神女賦》依托襄王一夢；《洛神賦》卻以第一人稱憑空杜撰作者與洛神的遇合，帶有更加明顯的虛構性，並且作者在小序中也不掩飾這一點。《洛神賦》的這些特點，對中國後來小說的產生無疑是起了推波助瀾的積極作用的。

中國的辭賦，在興起之初就帶有虛構故事的成分，因此唐代史學家劉知幾在

16

《史通‧雜說下》中說道：「自戰國以下，詞人屬文，皆偽立客主，假相酬答；至於屈原《離騷》稱遇漁父於江渚，宋玉《高唐賦》云夢神女於陽台。」其所謂「偽立」，就是虛構杜撰。在屈原的漁父、宋玉的神女之後，漢代大賦乾脆將人物命名為「子虛先生」、「烏有先生」、「亡是公」之類，點明他們是虛構出來的人物。

但漢大賦以鋪陳描寫為主，敍事成分極弱，直到東漢後期小賦產生，有些賦的敍事成分才逐漸回升。如杜篤《首陽山賦》，寫作者在首陽山見二老人在從容地採薇，經過一番問答，方知他們就是伯夷、叔齊的鬼魂；蔡邕《青衣賦》寫作者客遊途中，遇一青衣女子，與幽會一宵而後悵惘分手。我們不難想像，這些賦中虛構的故事，一旦用散文來敷演，就成為原始的小說了。

曹植《洛神賦》的故事性遠過於以往的辭賦作品，敍述的又是哀艷動人的人神戀愛故事，一旦產生小說的條件成熟，自然很容易引起有心人的注意。果然，到唐傳奇產生之初的初唐，便出現了一篇張鷟的《遊仙窟》。《遊仙窟》的文字雖

17

然極其俚俗，篇幅之長也非《洛神賦》可比，但從它整個構架來看，仍是作者自述在客遊途中遇一仙女，繾綣一宵，然而悵恨離別的故事，其中又頗多韻文，不難看出它受《洛神賦》影響的痕跡。此後唐代傳奇小說中出現了許多描寫人神戀愛的作品，又衍生為人鬼戀愛、人妖戀愛的題材，推本溯源，曹植的《洛神賦》當為其濫觴。

（本文作者是上海華東理工大學文化藝術學院教授）

最得「蘭亭」神髓的趙體行書長卷

傅紅展

本文提要：趙孟頫《行書洛神賦卷》書法秀麗勁媚，筆法圓勁流暢，轉折方圓結合，技法爽朗嫺熟。運筆鋒芒交錯，遲速分明，最得右軍「蘭亭」神髓，是趙書同類行書作品中最精彩的一件。

趙孟頫《行書洛神賦卷》，在規範二王《蘭亭序》諸帖的基礎上，出神入化，體現了趙體遒勁姿媚的典型風格，在諸篇趙書《洛神賦》中價值最高。全篇書法秀麗勁媚，筆法圓勁流暢，轉折方圓結合，技法爽朗嫺熟。運筆鋒芒交錯，遲速分明，最得右軍「蘭亭」神髓，是趙書同類行書作品中最精彩的一件。

此作裝裱形式為冊改卷，有摺疊痕跡，鈐有「式古堂」騎縫印。全篇主要特徵如下：

趙孟頫是誰？

趙孟頫（一二五四至一三二二年），字子昂，為宋太祖之子秦王趙德芳的後代，後入仕元朝。他是元代書壇的領袖人物，不僅左右了元代書風，而且對明、清兩朝產生深遠影響。趙孟頫的書法成就突出表現在行、楷書方面，世稱「趙體」。

（一）**由收斂到奔放，美在變化中**。原冊應為十六開，前三開（一至十五行）與後十三開在用筆上有所不同。前三開注重運用筆鋒，基本上是用筆鋒尖毫處，遊韌書寫，筆勢遒勁精勁，清雅俊麗，可看出其運筆之初，略帶拘謹之態。而後十三開隨着筆勢的開張，逐漸趨於活潑，呈現出「行間茂密，豐容縟婉」與「筆法寬和流利，有輕裘緩帶之風」。作者心境的變化，在筆墨運行中流露無餘。

書法作品中的冊、卷、騎縫印是指甚麼？

冊和卷是書法裝裱的兩種形式。將書法作品分頁裝裱，稱之為「冊」。把若干張紙連成長幅，用木棒（也有用金、玉、瓷、象牙等）做軸，從左到右捲成一束，稱為「卷」。唐以前書籍多出自抄寫，裝成卷子。後來的書沿稱卷數，即源於此。騎縫印指將印加蓋在兩紙交接或訂合處的中縫，是書法作品鈐蓋印章的方法之一。

颯於彼者乎波何人斯若此之艷
也御者對曰臣聞河洛之神名曰宓
妃則君王之所見也無乃是乎其
狀若何臣願聞之余告之曰其形
也翩若驚鴻婉若游龍榮曜秋
菊華茂春松髣髴兮若輕雲

收斂與奔放的對比美

前四行筆勢遒勁精勁，略帶拘謹之態；後三行逐漸趨於活潑，筆法寬和流利，有輕裝緩帶之風。

甚麼是行書？

書法以篆、隸、楷、草四體為正宗，然而四體之外，還有行書一路。行書是介於楷書和草書之間的一種書體，其特點是：伸縮性大，體變較多。行書給人以一種從容自在的美感，不似篆、隸、楷等有較多形式上的束縛；另外，行書既比楷書來得簡便，又不似草書難認。實際生活中，人們使用行書較多。

粗獷凝重的線條

纖細的體勢

（二）**運筆靈活，富於動感。**細細賞讀全篇書法，你會感到作者在行筆當中，注重線條的運用，整幅作品隨着筆鋒的提頓，上下起伏，以及筆墨線條輕重、粗細的對比搭配，產生出靈動變幻的節奏感。比如第九行的「芝」、第十行的「忽」、第十一行的「殊」諸字，其粗獷凝重的線條，顯然區別於周圍清雅俊麗的書體。而第三十二行的「於山」、第三十三行的「於是」、第三十九行的「明詩抗瓊」、第五十六行的「動無常則」等字，又以纖細的體勢收斂於粗獷凝重的線條之中，突出了書法運行的動感。這恰如《洛神賦》中優美的行文：「乍陽乍陰，竦輕軀以鶴立，若將飛而未翔。」

甚麼是筆勢？
筆勢是指用筆時所形成的氣勢，有所謂「筆斷而氣勢不斷」，它是書法藝術中重要的用筆技巧之一。每一種點畫，因各自結體特點不同，而有各不相同的筆勢，但氣勢則要渾然一體。東晉大書法家王羲之曾著有《筆勢論》，以自然景觀形容書法的筆勢：「畫如列陣排雲，撓如勁弩折節，點如高峰墜石，直如萬歲枯籐，撇如足行趨驟，捺如崩浪雷奔，側鈎如百鈞弩發。」

22

牽絲連帶現姿韻

（三）**行筆入微，姿韻溢發**。趙孟頫的書法有一個明顯的特點，就是入筆時筆鋒精微細作，使得書法線條頗感柔韌和彈性。行筆當中也是如此，比如第十行的「移」字，「禾」部與「多」部的銜接，以細微的牽絲相連帶。第二十六行的「輔」、第五十二行的「詠」等字，筆畫之間均有「點畫顧盼，纖毫不失」的連帶關係。正是這種細微的連帶，將趙書的姿韻體現得淋漓盡致。

甚麼是入筆、行筆和收筆？

書法中任何一個點畫的形成都離不開入筆、行筆和收筆三個環節。入筆，又稱落筆、起筆，是一筆一畫的開端及點畫定格、承前啟後的關鍵環節，其用筆方法主要有逆鋒入筆、折鋒入筆、順鋒入筆。行筆，又叫走筆、過筆，是點畫用筆起收之間的中間環節，用筆的方法主要是中鋒與側鋒。收筆，也叫殺筆，是筆畫書寫將要完成時，筆毫離開紙面前的動作，一般有藏鋒收筆與露鋒收筆兩種方法。

（四）「之」字多變，體現活力。談到字型多變，人們往往以《蘭亭集序》中的二十餘個「之」字無一重複，讚歎其筆法多變的絕妙，後來的書法家也都以此為榜樣。而趙孟頫的《行書洛神賦卷》也有意無意地表現了「之」字的變化。全篇共有四十個「之」字，而很少有相同的字樣。他十分注重用筆和結構安排，在行筆中較好地掌握了起伏、節奏、力度，並通過字型的大小，線條的長短、粗細等，使得「之」在不同的行與行、字與字間體現出不同的變化，整篇書法呈現出生命的活力。

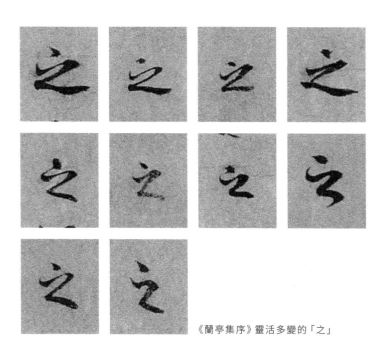

《蘭亭集序》靈活多變的「之」

《洛神賦》「之」的活力

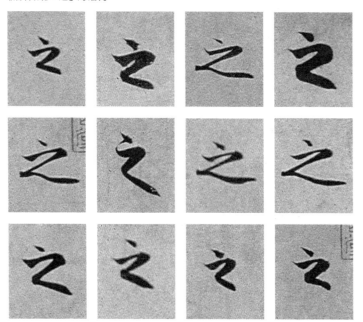

《行書洛神賦卷》卷首題

值得一提的還有該卷卷首王鐸的題字。王鐸，字覺斯，河南孟津人，官吏部尚書。其書法蒼鬱雄肆，險勁沉着，氣勢磅礴，為明末清初著名書法家。他的題字與趙書相得益彰。

（本文作者是故宮博物院研究員、古書畫專家）

書帖的題跋有甚麼作用？
題跋是寫在書帖前後的文字，前者為「題」，後者為「跋」。書帖鑒藏家的題跋，有的記敍作品的來歷和流傳情況，有的考辨真偽，重要的題跋能作為後世鑒藏家的依據。名書法家的題跋往往因其自身價值而成為書法名跡，備受推崇。

26

三 名篇賞與讀

閱讀如飲食，有各式各樣：

一目十行，匆匆一瞥，是獲取信息的速讀，補充熱量的快餐，然不免狼吞虎嚥；

口誦手書，細嚼慢嚥，品嚐個中三味，是精神不可或缺的滋養，原汁原味的享受。

以書法真跡解構文學經典，目光在名篇與名跡中穿行，

從容體會一字一句的精髓，充分汲取大師的妙才慧心，領略閱讀的真趣。

洛神賦 并序

黃初三年余朝京師還濟洛川古人有言斯水之神名曰宓妃感宋玉對楚王說神女之事遂作斯賦其詞曰

余從京域言歸東藩背伊闕逾

28

黃初三年①，余朝京師，還濟洛川②。古人有言，斯水之神，名曰宓妃。感宋玉③對楚王神女之事，遂作斯賦。其詞曰：

黃初三年，我在京師洛陽朝觀後，返回封地的途中，經過洛水。

古人說，這條河中有一神女，名叫宓妃。這使我想起戰國時宋玉對楚襄王所說的巫山神女故事，於是寫了這篇賦，內容如下：

註釋

① 即公元二二二年，黃初是魏文帝曹丕的年號。

② 洛川，即洛水，源出陝西，流經河南，入黃河。

③ 宋玉，戰國時楚人，辭賦家。或稱是屈原弟子。其流傳作品，以《九辯》最為可信。《九辯》首句為「悲哉秋之為氣也」，故後人常以宋玉為悲秋憫志的代表人物。又傳說其人才高貌美，遂亦為美男子的代稱。

其詞曰

余從京城言歸東藩背伊闕越
轘轅經通谷陵景山日晚西傾車
殆馬煩爾乃稅駕乎蘅皋秣駟

余從京域，言歸東藩。
背伊闕④，越轘轅⑤，
經通谷⑥，陵景山⑦。
日既西傾，車殆馬煩。

我從京師返回東方的封地，洛陽南面的伊闕山被拋在背後，很快我們又翻越九曲十環的轘轅山，經過通谷，登上高高的景山，來到洛川河邊。這時日已西斜，車慢馬乏。

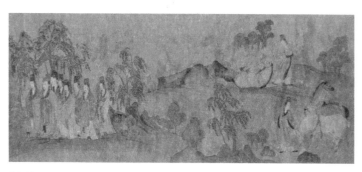

《洛神賦圖卷》洛川邊休息
圖中頭戴冕冠、身着華服，被侍從左右簇擁的士大夫就是畫家筆下的曹植。

註釋

④ 背，背向。伊闕，即龍門石窟所在的龍門山，在洛陽南。
⑤ 轘轅，山名，在河南偃師縣。
⑥ 通谷，地名，亦稱大谷、大谷口。
⑦ 陵，登。景山，山名，位於河南偃師縣南。

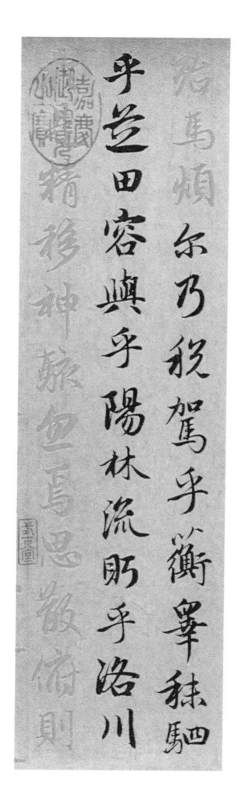

尒乃稅駕乎蘅皋秣駟乎芝田容與乎陽林流盼乎洛川

爾乃稅駕乎蘅皋⑧，秣駟⑨乎芝田，容與乎陽林⑩，流眄⑪乎洛川。

我們便在鮮花盛開、芝草茂盛的地方解馬卸車，歇下來；給馬兒餵草，在陽林漫步，縱目觀看，欣賞洛川河的景色。

註釋

⑧ 稅駕，停車。稅，放置。蘅皋，長有香草的沼澤。

⑨ 秣，餵馬。駟，一車四馬，這裏指駕車的馬。

⑩ 容與，從容閒舒貌。陽林，一作楊林，地名。

⑪ 流眄，目光流轉，縱目觀看。眄，斜視。

乎芝田容與乎陽林流眄乎洛川於是精移神駭忽焉思散俯則未察仰以殊觀睹一麗人于巖之畔尒乃援御者而告之曰尒有

於是精移神駭，忽焉思散，俯則未察，仰以殊觀，睹一麗人，於巖之畔。

白話語譯

因為一下子鬆弛下來，我不覺有點精神恍惚，思緒渙散。這時，往下看看河面，沒有發現甚麼，一抬頭，突然間，看到令我吃驚的景象——有位佳人在山崖旁。

之畔余乃援御者而告之曰尔有
覿於彼者乎波何人斯若此之艶
也御者對曰臣聞河洛之神名曰宓
妃則君王之所見也無乃是乎其
状若何臣能聞之余告之曰其形

乃援御者而告之曰：「爾有覿⑫於彼者乎？彼何人斯，若此之艷也！」御者對曰：「臣聞河洛之神，名曰宓妃，然則君王之所見也，無乃是乎？其狀若何？臣願聞之。」

我拉着車夫問他：「你看見了嗎？那是誰？是那樣的美麗！」

車夫說：「我聽說洛川有一位女神，名叫宓妃。君王您看到的莫非就是她？她長甚麼樣？我想聽聽。」

註釋
⑫ 覿，看見。

余告之曰其形

也翩若驚鴻婉若游龍榮曜秋

菊華茂春松髣髴兮若輕雲

之蔽月飄飖兮若流風之迴雪遠

而望之皎若太陽升朝霞迫而察

之灼若夫蕖出渌波襛纖得衷

38

余告之曰：其形也，翩若驚鴻，婉若遊龍，榮曜秋菊，華茂春松。髣髴⑬兮若輕雲之蔽月，飄飖兮若流風之迴雪。遠而望之，皎若太陽升朝霞；迫而察之，灼若芙蕖出淥波⑭。

我告訴他：她輕疾柔美，像驚鴻疾飛、遊龍蜿蜒；她容光煥發，如秋菊春松。她若隱若現，如輕雲籠月；她若即若離，似迴風旋雪。遠遠地望，她皎潔似朝霞中升起的太陽；近近地看，她鮮艷似清水中挺立的荷花。

《洛神賦圖卷》洛神的翩翩美姿

洛神的周圍，水中盛開荷花，岸上是青松秋菊，天空有朝陽、遊龍、鴻雁，這些賦中用以比喻洛神美麗的事物，在畫面上都一一表現出來了。

註釋
⑬ 同「彷彿」，表示視覺的不真切。
⑭ 灼，鮮明貌。芙蕖，荷花。淥，清澈。

之物若夫渠出淥波穠纖得衷

脩短合度肩若削成腰如約素

延頸秀項皓質呈露芳澤無

加鉛華弗御雲髻峨峨脩眉

聯娟丹脣外朗皓齒內鮮明眸

善睞靨輔承權瓌姿艶逸儀

40

穠纖⑮得衷，修短合度。肩若削成，腰如約素⑯。延頸秀項，皓質呈露。芳澤無加，鉛華弗御。雲髻峨峨，修眉聯娟⑰。丹唇外朗，皓齒內鮮。明眸善睞，靨輔承權⑱。

她肥瘦適中，高矮合度；香肩圓潤，細腰柔軟；頸項光潔而秀長，皮膚白皙而柔嫩。她不施脂粉，自然芳香。她的髮髻如雲高聳，長眉彎彎；嘴唇紅潤，牙齒潔白；美目顧盼傳情，顴下有美麗的酒窩。

註釋

⑮ 穠，肥。纖，瘦。

⑯ 約素，腰身圓細美好，宛如緊束的白絹。

⑰ 聯娟，微曲貌。

⑱ 靨輔，頰邊微窩，俗稱酒窩。承，承接。權，通顴，面頰骨。

善睞靨輔承權瓌姿艷逸儀

靜體閑柔情綽態媚於語言

奇服曠世骨像應圖披羅衣之

原文

環姿艷逸，儀靜體閑。柔情綽態，媚於語言。奇服曠世，骨像應圖⑲。

白話語譯

她姿態美好，艷而不俗，舉止文靜，體態嫻雅。她脈脈含情，言語動人。她的衣着、骨像，如畫中神仙。

註釋

⑲ 骨像，骨骼相貌。應圖，符合畫像。

何眼瓌姿骨像應圖　披羅衣之

璀璨兮珥瑤碧之華琚戴金

翠之首飾綴明珠以耀軀踐

遠遊之文履曳霧綃之輕裾微

幽蘭之芳藹兮步踟躕於山隅

披羅衣之璀粲兮，珥瑤碧之華琚⑳。戴金翠之首飾，綴明珠以耀軀。踐遠遊之文履，曳霧綃㉑之輕裾。微㉒幽蘭之芳藹兮，步踟蹰於山隅㉓。

她身穿光彩絢麗的羅衣，佩戴華美的碧玉。頭戴金釵、翡翠首飾，身上綴有閃閃發光的明珠。腳穿繡花的遠遊履，拖曳着輕薄如霧的紗裙。她隱身於濃郁芳香的幽蘭叢中，徘徊在山邊。

註釋

⑳ 珥，原是一種玉的耳飾，這裏作佩戴解。琚，美玉名。華琚，有花紋的琚。
㉑ 霧綃，輕薄如霧的絲織品。
㉒ 微，隱藏。
㉓ 踟蹰，徘徊。隅，角。

於焉逍遙
柔条若荫桂楫擺皓腕於神
滸兮采端瀨之�“芝
採櫂體以教以嬉左倚

幽蘭之芳蔼兮步踟蹰於山隅

余播悵乎

於是忽焉縱體，以遨以
嬉。左倚采旄㉔，右蔭
桂旗㉕。攘皓腕於神滸㉖
兮，採湍瀨㉗之玄芝。

突然間她輕輕舉身遨遊嬉戲，一
會兒左倚彩旗，一會兒庇蔭在右
側的桂旗下。她伸出纖纖玉手撩
撥水花，又在急流邊採摘黑色的
靈芝草。

《洛神賦圖卷》嬉戲於采旄、桂旗間

註釋

㉔ 采旄，掛有五彩旄飾的旌旗。采，同「彩」。旄，古代用氂牛尾做杆飾的
旗子。

㉕ 蔭，庇蔭。桂旗，以桂木做杆的旗。

㉖ 攘，伸出，伸展。滸，水涯，水邊。因是洛神遊戲之地，故稱「神滸」。

㉗ 湍瀨，石上或水淺處的急流。

渊羡兮心振荡而不怡无良媒

以接欢兮讬微波而通辞

素之先达兮解玉佩而要之

48

余情悅其淑美兮，心振蕩而不怡㉘。無良媒以接歡兮，托微波而通辭。願誠素㉙之先達兮，解玉佩以要㉚之。

洛神是如此美麗，我傾心不已，卻又心神不寧。沒有良媒向她轉告我的心意，水波呵，就請你替我傳情！趕快把我的真情告訴她，解下我腰間的佩玉作為定情信物送給她！

註釋

㉘ 怡，歡悅。

㉙ 誠素，真情。素同「愫」。

㉚ 要，同「邀」，約定。

素之先達兮解玉佩而要之嗟佳人之信備兮羌習禮而明詩抗瓊瑤以和予兮指潛川而為期執眷眷之款實兮懼斯靈之我欺感交甫之棄言兮悵猶豫而狐疑收和顏以靜志兮申禮防以自持於是洛靈感焉徙

嗟佳人之信修兮，羌習禮而明詩。抗瓊
珶[31]以和予兮，指潛淵而為期。執眷眷
之款實兮，懼斯靈之我欺。感交甫之棄言
兮[32]，悵猶豫而狐疑。收和顏而靜志兮，申禮
防以自持。

這洛神美麗而真誠，既明禮度又善言辭。她舉起瓊玉向我示意，並約我在水中相會。我雖然得到洛神肯定的答覆，心嚮往之，卻又害怕她是欺騙我。想起一個叫鄭交甫的人被拋棄的遭遇，我矛盾、惆悵，猶疑不定。我讓自己冷靜下來，表情也變得嚴肅，約束自己守之以禮。

註釋

㉛ 抗，舉起。瓊珶，美玉。

㉜ 鄭交甫在漢水旁遇到兩少女，他們相見甚歡，少女把身上的佩玉送給交甫，交甫便藏在胸中。可是才走十步，交甫發現佩玉不在了，回頭一望，那兩少女也不見了。

防以自持於是洛靈感焉徙

倚彷徨神光離合乍陰乍陽

竦輕軀以鶴立若將飛而未翔

踐椒塗之郁烈步蘅薄而流

芳超長吟以永慕兮聲哀厲

而彌長尒乃眾靈雜遝命儔嘯侶

52

於是洛靈感焉，徙倚③③彷徨。神光離合，乍陰乍陽。竦③④輕軀以鶴立，若將飛而未翔。踐椒塗③⑤之郁烈，步蘅薄③⑥而流芳。超③⑦長吟以永慕兮，聲哀厲而彌長。

洛神一下子感覺到我前後的變化，她低迴徘徊，滿腹傷心，風采不再。她輕軀上舉，如仙鶴欲飛未飛。走過充滿香氣的椒途，路過杜蘅叢，到處留下她的陣陣幽香。她悵然長嘯，抒發她內心深處的相思情意，聲音是那麼悲哀、激越而悠長。

註釋

③③ 低迴。

③④ 聳。

③⑤ 椒，即花椒，一種有濃郁香味的植物。塗，同「途」，道路。

③⑥ 蘅，杜蘅，香草名。薄，草木叢生處。

③⑦ 惆悵。

爾彌長

爾乃眾靈雜遝命儔嘯
侶或戲清流或翔神渚或采明
珠或拾翠羽從南湘之二妃攜
漢濱之游女數

54

白話語譯

原文

爾乃眾靈雜遝㊳，命儔嘯侶㊴。或戲清流，或翔神渚㊵，或採明珠，或拾翠羽。從南湘之二妃㊶，攜漢濱之游女。

洛神的哀嘯引來了眾神，她們招朋引伴，有的嬉戲於清澈的水上，有的在沙洲上遨翔，有的採明珠，有的拾翠羽，連湘水二妃、漢水之神都來了。

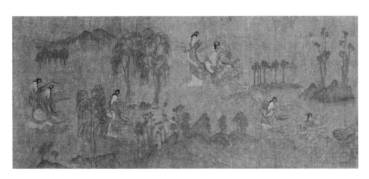

《洛神賦圖卷》洛神與眾神女

註釋

㊳ 雜遝，即雜沓，眾多貌。

㊴ 命儔嘯侶，呼朋喚友。儔、侶，同輩、伴侶。

㊵ 渚，水中沙洲。

㊶ 南湘之二妃，湘水之神。據劉向《列女傳》記載，舜為天子時，娶堯長女娥皇為后、次女女英為妃。舜南巡，死於蒼梧後，二妃自投湘水，遂為湘水之神。

漢濱之游女　歎匏瓜之无匹兮　詠

牽牛之獨處　揚輕袿之猗靡

翳脩袖以延佇　體迅飛鳧　飄

忽若神　陵波微步　羅韈生塵

動无常則　若危若安　進止難

歎匏瓜⑫之無匹兮，詠牽牛⑬之獨處。揚輕袿⑭之猗靡兮，翳⑮修袖以延佇。體迅飛鳧，飄忽若神。陵波⑯微步，羅襪生塵。

洛神感歎匏瓜、牽牛的孤獨。清風吹動她的長裙，洛神以袖遮光，深情地向我眺望。她身體敏捷得像飛鳥，飄忽莫測；她小步走在水波之上，羅襪似乎都沾上微塵。

《洛神賦圖卷》哀傷的洛神

註釋

⑫ 匏瓜，星名。一名天雞，獨在河鼓星東。因匏瓜不與它星相接，故曰「無匹」。

⑬ 牽牛，星名。與織女星隔銀河相對，傳說只在每年農曆七月初七才得一會，故云「獨處」。

⑭ 袿，婦女的上衣。

⑮ 隱蔽。

⑯ 在水波上行走。

無若神陵波微步羅襪生塵

動無常則若危若安進止難

期若往若還轉眄流精光潤

光狀含辭未吐氣若幽蘭華

容婀娜令我忘飡於是屏翳收

動無常則，若危若安。進止難期，若往若還。

轉眄流精，光潤玉顏。含辭未吐，氣若幽蘭。

華容婀娜，令我忘餐。

她的行動沒有定準，時而驚險，時而安祥；進退難料，像離去又像回來。她轉眼顧盼神采奕奕，她容顏似玉光澤溫潤；她話未出口，已散發出幽蘭般的氣息。她是那樣的婀娜多姿，令我廢寢忘餐。

於是屏翳㊼收風，川后㊽靜波，馮夷㊾鳴鼓，女媧清歌。騰文魚㊿以警乘，鳴玉鸞以偕逝。

這時風神讓風停息下來，河神也使波濤平靜下來，黃河之神擊鼓，女媧唱起歌。文魚飛出水面，警衛着車駕，在玉鑾叮噹作響聲中，眾神一起走了。

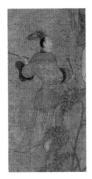

馮夷

川后

屏翳

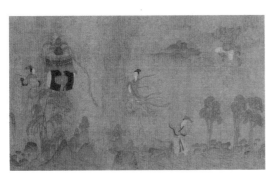

《洛神賦圖卷》眾神的護衛

註釋

㊼ 屏翳，風神名。

㊽ 川后，河神。

㊾ 馮夷，黃河之神，即河伯。

㊿ 文魚，有翅能飛的魚。

以何逝六龍儼其齊首載雲

車之容螭鯨魭踊而夾轂水

禽翔而為濤於是越北阯逾南

原文

六龍儼⑤其齊首，載
雲車之容裔⑤。鯨鯢
踴而夾轂⑤，水禽翔
而為衛。

白話語譯

六條龍莊重地齊頭引路，洛神
的雲車緩緩而進。鯨鯢夾乘而
行，水鳥飛翔護衛。

《洛神賦圖卷》六龍雲車

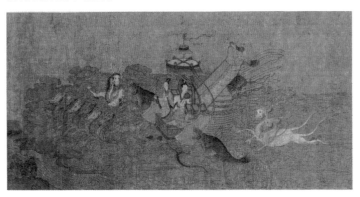

註釋

⑤ 儼，矜持莊重貌。

⑤ 容裔，緩慢地移動，徐行。

⑤ 轂，車輪的中心部位，周圍與車輻的一端相接，中有圓孔，用以插軸。
也可用作車的代稱。

翕翔而為清於是越北阤過南

岡紆素鉰迴清陽動朱脣以

徐言陳交接之大綱恨人神之

道殊怨盛年之莫當抗羅袂

於是越北沚�54，過南岡，紆素領㊲，迴清陽㊳。恨人神之道殊兮，怨盛年之莫當。

動朱唇以徐言，陳交接之大綱。

她越過北面的沙洲，又越過南面的山岡，洛神回過頭來望我，眉目清秀。她輕輕啟動朱唇，緩緩陳述結交往來的綱常，說只恨人神之道有別，因此雖皆值盛年也不能如願以償。

註釋

㊴ 沚，水中的小沙洲。

㊵ 紆，回。素領，潔白的頸項。

㊶ 清陽，指眉目之間。陽，同「揚」。

殊兮怨盛年之莫當抗羅袂
以掩涕兮淚流襟之浪浪悼良
會之永絕兮哀一逝而異鄉無
微情以效愛兮獻江南之明
珰雖潛處於太陰長寄心
於君王忽不悟甚而舍悵神宵

抗羅袂以掩涕兮，淚流襟之浪浪。悼良會之永絕兮，哀一逝而異鄉。無微情以效愛兮，獻江南之明璫⑤。雖潛處於太陰，長寄心於君王。忽不悟其所舍⑧，悵神宵而蔽光⑨。

洛神舉袖掩泣，淚流不止。哀念良辰不再，一分手就是天各一方。洛神感歎：不曾以微情表示相愛之意就要離去，我願把我佩戴的玉耳飾獻給君王，以表達我的深情；即便將來在我水中的居所，我也會永遠想念着您。忽然間我看不到洛神了，神消光隱，我的心靈充滿惆悵。

註釋

⑤ 明璫，用珠玉串成的耳飾。

⑧ 舍，止息，停息。

⑨ 宵，暗冥。一說通「消」，作「化」解。蔽光，光彩隱去。

而教光

於是背下陵高足往

心宿遺情超像顧望懷愁襄

靈體之復形御輕舟而上遡

浮長川而忘返思綿綿而增慕

於是背下陵高，足往神留。遺情想像，顧望懷愁。冀靈體之復形，御輕舟而上溯。

洛神已離我而去，我於是離開河邊登上高崗，腳步向前，思緒卻仍留在那裏。洛神的形象在我腦子裏翻騰，忍不住含愁回顧。我盼望再見到洛神，忙忙駕起輕舟沿着洛水，逆流而上去追尋。

《洛神賦圖卷》駕舟尋洛神

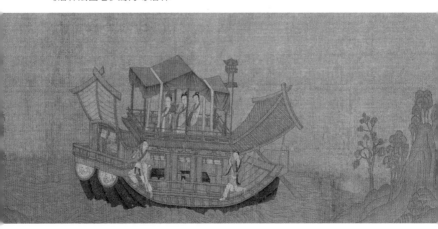

浮長川而忘返迴周瞱

夜聯～而不寐霑繁霜而至曙

命僕夫而就駕吾將歸乎東路

攬騑轡以抗策悵盤桓而不

能去

原文

浮長川而忘反[60]，思綿綿而增慕。夜耿耿而不寐，霑[61]繁霜而至曙。命僕夫而就駕，吾將歸乎東路。攬騑[62]轡以抗策[63]，悵盤桓而不能去。

白話語譯

舟在漫長的洛水裏行駛，忘記歸來，而我的思念也是綿綿不斷。長夜漫漫，濃霜沾身，我心神不寧，直到天明，也未能入睡。絕望的我只得吩咐馬夫整好車駕，東歸封地。我拉緊了馬韁，舉起馬鞭，卻在原地轉啊轉，不忍離去。

《洛神賦圖卷》悵然離去

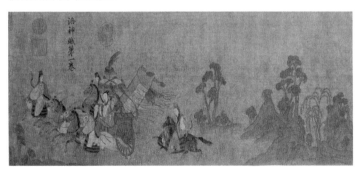

註釋

[60] 反，同「返」，歸來。

[61] 浸潤，沾濕。

[62] 騑，泛指馬。古代拉車的幾匹馬中，在兩邊的叫「騑」或「驂」。

[63] 抗策，舉起馬鞭。

四 眾說紛紜洛神案

曹氏兄弟奪嫡之爭中曹植落敗的原因，自古就眾說紛紜。唐朝詩人李商隱在《東阿王》一詩中有「君王不得為天子，半為當時賦洛神」，把曹植之所以失去王位歸咎於他的《洛神賦》。一篇辭藻華美、充滿想像的愛情名篇為何會同現實的權力之爭聯繫起來？這還要從它引發的一段千年來眾說紛紜的才子佳人公案說起。

人神相戀背後的愛情傳奇

《洛神賦》的創作緣起，作者雖在文首提及，但其寓意為何，後人猜測不一。

比較流行的一種說法是《洛神賦》原名《感甄賦》，實影射曹植與曹丕之妻甄氏一段錯綜複雜的叔嫂戀情。

甄氏原為袁紹子袁熙之妻。官渡之戰袁紹兵敗，甄氏被曹軍所俘，嫁曹丕為妻。曹丕稱帝後，甄氏被封為妃，後因受郭后的讒毀，被曹丕迫令自殺。傳說甄氏嫁曹丕之前，曾與曹植有過一段深厚的愛情。甄氏死後，曹植從曹丕處得甄氏遺物玉鏤金帶枕，睹物思人，文思激蕩，遂寫下《感甄賦》。曹叡繼位後，覺原賦名不雅，遂改為《洛神賦》。

《感甄賦》辨疑

傳說中曹植與甄氏的愛情故事雖然哀婉淒美，感人淚下，但可信與否，從古至今有不少文人學者提出質疑。

從文本看，《洛神賦》通篇未有一字提及或影射「感甄」，卻在小序便開宗明義「古人有言，斯水之神，名曰宓妃。感宋玉對楚王神女之事，遂作斯賦」。

從歷史上看，甄氏大曹植十歲，其嫁曹丕時，曹植僅有十三歲，這段跨越年齡和倫常的愛情是否真的存在頗值得懷疑。曹丕稱帝後，始終對曹植耿耿於懷，幾欲置其死地而後快，若曹植真與甄氏互萌情愫，並著文悼念，依其當時危若懸絲的處境，恐怕早就「見誅於黃初之朝也」。

對於「感甄」一說，今天儘管越來越多的學者都認為並不足信，但曹植的悲慘遭遇和這段傳說中的愛情悲劇，卻博得世人無限同情，洛神早已成為美的化身、愛情的象徵，成為不朽的藝術形象。

愛情絕唱的千古魅力

《洛神賦》描述的雖然只是一場虛幻的愛情，但文中所含真摯情感，令人讀之動容。而傳說中曹植與甄氏的愛情悲劇，更成為各種藝術形式競相表現的題材。東晉大畫家顧愷之以畫傳情，所繪《洛神賦圖卷》舉世聞名；唐朝詩人李白、李商隱等都曾以此為題，題詩詠志；歷代傳世墨寶更難勝數，僅僅元代書法家趙孟頫存世的《洛神賦》書作就有六、七件之多。明代出現以曹、甄之戀為背景的戲劇作品《洛水悲》，現代京劇家梅蘭芳在前人基礎上，將《洛神》搬上戲劇舞台，成為經典劇目。

千百年來，文學與藝術相互激蕩，《洛神賦》不斷滋養各種藝術創作，而藝術作品又不斷豐富文字的表現力。今天，重新解讀《洛神賦》，當目光在文字與圖像中穿行，思想在真實與幻想中神遊時，或許更能體味這部愛情絕唱的千古魅力。

工穩精整　綽約姿媚
——趙孟頫《小楷書洛神賦冊》

華　寧

小楷書是趙孟頫最擅長的書體，傳於後世，影響最大。由其傳世小楷書跡，可見演變趨向。少年時所師乃鍾繇、蕭子雲兩家，風格偏於古媚。而後轉向二王，尤得益於王羲之《黃庭經》、王獻之《洛神賦》最多。他自題道：「余臨王獻之《洛神賦》凡數百本，間有得意處……亦自寶之。」當年王獻之曾以小楷書寫過《洛神賦》，但流傳到南宋時，已殘缺不全，只有十三行保存下來，趙孟頫所臨即這十三行。但他的臨寫乃是在王獻之《洛神賦》十三行的基礎上寫其全文，

黃初三年余朝京師還濟洛川古人有言斯水
之神名曰宓妃感宗玉對楚王神女之事遂作
斯賦其詞曰
余從京域言歸東藩背伊闕越轘轅經通谷
陵景山日既西傾車殆馬煩爾迺稅駕乎衡皋

秣駟乎芝田容與乎陽林流眄乎洛川於是精
移神駭忽焉思散俯則未察仰以殊觀睹一麗
人于巖之畔迺援御者而告之曰爾有覯於彼者
乎彼何人斯若此之豔也御者對曰臣聞河洛之
神名曰宓妃然則君王之所見無迺是乎其狀若
何臣願聞之余告之曰其形也翩若驚鴻婉若遊龍
榮耀秋菊華茂春松髣髴兮若輕雲之蔽月

趙孟頫《小楷書洛神賦冊》(局部)

精到的點畫

又能寫得通篇一致，風神峻拔，可見功力之深厚。

《小楷書洛神賦冊》是趙孟頫六十六歲時書寫的，屬晚年精品。此書宗法「二王」，於工穩精整中饒有綽約姿媚的風致，體現了文中「翩若驚鴻，婉若遊龍」的婀娜矯健。

此件《小楷書洛神賦冊》，具有趙氏書法虛和柔潤的特徵。首先表現在**點畫的使轉十分精到**，如：第三行的「宓」、第六行的「景」、第七行的「與」等字。筆觸柔婉中蘊涵勁健，充分顯示趙孟頫對「用筆」出神入化般的駕馭能力。

其次，**一字構成既有筆健墨飽者，也有纖細若毫絲者**。

第三，**結體精整，法度謹嚴，佈白停勻，但又不失生機，未顯拘滯，無呆板**

何謂小楷書？

楷書是為避免草書的漫無標準和減省漢隸的波磔而形成的。這種書體始於漢末，它形體方正，筆畫平直，可作楷模，故名楷書。楷書的出現標誌方塊漢字的定型。

小楷，即手寫的小的楷書漢字，人們常形容為「蠅頭小楷」。

結構的特殊處理

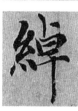

重複之象。如：第十三行的「髩髯」、第十九行的「綽」、第二十行的「曠」、第三十四行的「嘯」等字，是將一筆或一部分做特殊的處理，從而產生出動感效果，而整體結構不失穩妥、舒展。這種不同尋常的結字方法，使趙字於工穩精緻中富於變化，令人玩味賞歎。趙孟頫的書學審美取向雖寄於晉人，但絕非晉人的再現或翻版。此篇《小楷書洛神賦冊》與王獻之《洛神賦》十三行相比，雖「典刑具在」（篇後張雨跋語），卻是趙氏書法藝術理論的完美詮釋。

（本文作者是故宮博物院研究員、古書畫專家）

清勁奇異　險峭遒麗
——姜宸英《小楷書洛神賦冊》

傅紅展

清代梁同書《頻羅庵題跋》中說：「本朝書以葦間（姜宸英號）先生書為第一，先生書又以小楷為第一。」吳修《昭代尺牘小傳》說：「西溟（姜宸英字）書入晉人之室，長於摹古，小楷尤工，稱重一代。」此《小楷書洛神賦冊》是姜宸英節錄的曹植《洛神賦》中間一部分，書法風格清勁奇異，險峭遒麗。主要特徵如下：

洛神賦

嬉左倚采旄右蔭桂旗攘皓腕於神滸

姜宸英是誰？

姜宸英（一六二八至一六九九年），清初帖學書法的代表人物。字西溟，號湛園、葦間，慈溪（今浙江慈溪）人。清康熙三十六年（一六九七年）探花，授編修。工書善畫，書宗米芾、董其昌，飄逸俊秀；姜氏又以摹古為根本，宗魏、晉、唐諸大家，並融各家之長為己用，書風清勁。七十歲後作小楷頗精，名重一時，與笪重光、汪士鋐、何焯三人並稱為「康熙四家」。

薄而不怡無良媒以接歡兮託微波以
通辭願誠素之先達兮解玉珮以要之
嗟佳人之信修兮羌習禮而明詩抗
瓊璠以和予兮指潛淵而為期執拳
之款實兮懼斯靈之我欺感交甫之
棄言悵猶豫而狐疑收和顏以靜志
申禮防以自持於是洛靈感焉徙
倚彷徨神光離合乍陰乍陽擢輕軀
以鶴立若將飛而未翔踐椒塗之郁

姜宸英《小楷書洛神賦冊》（局部）

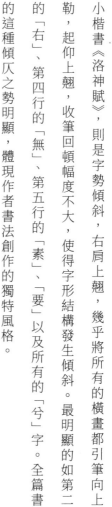

（一）**字形以傾仄取勢**。楷書一般以橫平豎直、形象端穩為要，而姜宸英的小楷書《洛神賦》，則是字勢傾斜，右肩上翹，幾乎將所有的橫畫都引筆向上橫勒，起仰上翹，收筆回頓幅度不大，使得字形結構發生傾斜。最明顯的如第二行的「右」、第四行的「無」、第五行的「素」、「要」以及所有的「兮」字。全篇書法的這種傾仄之勢明顯，體現作者書法創作的獨特風格。

右肩上翹成傾仄

（二）用筆清勁奇險。這篇書法用筆雖也講開合轉換，粗細線條呼應，但用筆清瘦，尤其有些字的筆畫缺少頓挫、線條峻潔修長，似乎「勢單力薄」，而這卻正是此書的特色，達到了「枯峭而罕姿」的險絕境地。如第四行的「無」、第七行的「期」、第八行的「實」、第十六行的「翠」等字橫畫修長，四個「神」字及第十行的「申」、第十六行的「湘」等字，豎畫纖細而修長，頗為誇張，並使字形呈攲峭狀，從而形成清勁奇險之勢。

奇異的結構變化

（三）**結構奇異**。在書法作品中，每個字間架結構的安排，都關係到整個書體形象。此作奇異的結構變化，把整個書法引向奇特，如第一行的「賦」字，在體態上「武」部將整個字體引向斜勢；第五行的「通」字，「辶」與「甬」在搭配上距離較為疏遠；第十八行的「獨」字，「犭」與「蜀」在連接上高低錯位等等，諸如此類的形體變化，在視覺上產生一種奇特的效果。

84

唐人無皴說

童書業

俞劍華先生和王季歡先生都有唐人無皴之論，我近日仔細研究的結果，同意他們的看法。唐人基本無皴，至多只有近皴的石紋，傳世的唐人畫本有有皴法的，後世文獻也載唐以前的皴法，都不足依據。根據考古材料和近真的古畫本，以及原始文獻看來，唐人是無皴的。

敦煌唐末以前壁畫中山水配景，山石基本無皴，僅有石紋，且有作「沒骨法」的。其他考古材料唐末以前的畫中，也未見山石的皴法。傳世宋摹顧愷之《女史箴圖》、《洛神賦圖》中山水配景，也只有輪廓而無皴法（米芾《畫史》：「宗室仲儀收古《盧山圖》一半，幾是六朝筆……石不皴，林木格高」）。所謂《展子虔遊春圖》（實是唐畫），畫法相同。傳世李思訓《江帆樓閣圖》，畫法相近而少皴法。傳世李宋摹《明皇幸蜀圖》，工而無皴（李思訓不可能作此圖，這是宋摹唐畫）。傳世李

86

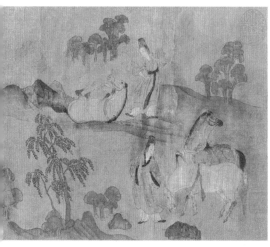

東晉顧愷之《洛神賦圖》卷（北宋摹本）

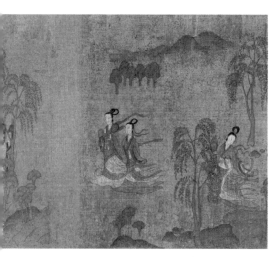

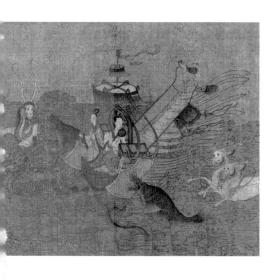

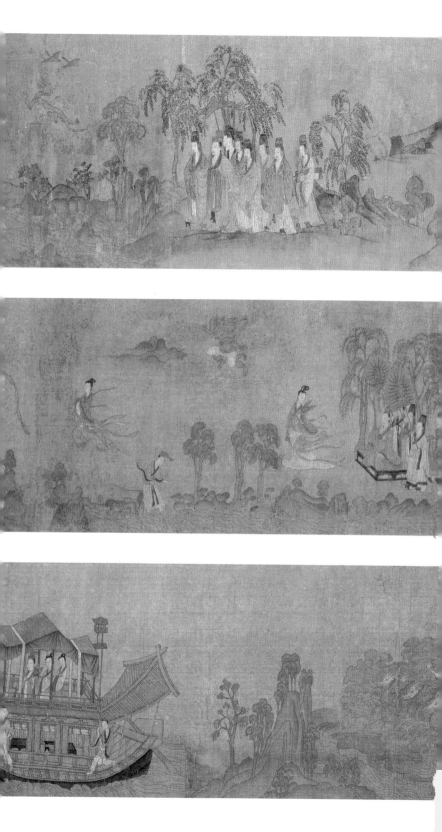

瘦硬險勁與鋒芒外露

（四）**鋒芒外露**。這篇作品中，有些字的用筆筆鋒外泄，以至輕描淡寫，從而形成一種奇險之勢。如第七行的「瓊」字，「丿」啄筆的清淡，完全是用筆的尖鋒一掠而過，「ㄱ」筆順勢而下；第六行和第十行的兩個「禮」字，「曲」部中的兩豎，幾乎沒有頓筆，利用尖毫，一筆帶下，細勁而堅韌。再有第三行的「情」、第八行的「懼」、第九行的「悵」，諸字的「忄」部中的豎畫，毫不掩飾地將尖韌的筆鋒直立朝上，使人有驚險蜇人、銳利刺膚之感，頗有「瘦硬險勁，崛起削成」之意。

（本文作者是故宮博物院研究員、古書畫專家）

昭道《春山行旅圖》，無皴。在唐末以前可靠的文獻中，更未見明確的王維《江山雪霽圖》、《雪溪圖》，也少皴法。

有關李思訓皴法的記載，出現較早，如明汪珂玉《珊瑚網》所載「皴石法」：

「小斧劈」下註「李將軍、劉松年」（陳繼儒也說：「李將軍小斧劈皴」）。「馬牙勾」下註：「如李將軍、趙千里，先勾勒成山，卻以大青綠着色，方用螺青、苦綠碎皴染，兼泥金石腳。」而王維的皴法究竟如何，明人似乎不知，沒有明確記載。

但清初人的著作中，則常提王維皴法，如《芥子園畫傳》載：「披麻間斧劈法，王維每用之」，「荷葉皴法，王右丞變體，全以骨法為主，色以青綠。」《畫傳》還另有王維皴法圖：披麻略兼斧劈（《畫傳》據今刊本）。吳定《山水畫譜》說：王維創大小披麻皴。唐岱《繪事發微》云：「王維亦用點攢簇而成皴，下筆均直，形如稻穀，為雨雪皴也。」又謂之雨點皴。」布顏圖《畫學心法問答》云：「右丞始用筆正鋒，開山披水，解廓分輪，加以細點，名為芝麻皴，以充全體。」諸說矛盾，蓋皆根據偽跡加以臆想而成。（案：明人以「雨點」、「芝麻」為范寬皴法。）

明末董其昌似尚不知王維皴法究竟作何樣，他曾說：「畫家右丞，如書家右軍，世不多見。余昔年於嘉興項太學元汴所，見雪江圖，都不皴擦，但有輪廓耳。……又余至長安，得趙大年臨右丞湖莊清夏圖，亦不細皴，稍似項氏所藏雪江卷；而竊意其未盡右丞之致。蓋大家神品，必於皴法有奇，大年雖俊爽，不耐多皴，遂為無筆，此得右丞一體者也。」〔案：董氏不知唐人無皴，項式所藏、趙氏所臨，正近真跡（小米所謂王維畫「皆如刻畫不足學」），而反以無皴短之，可謂無識！〕後來董氏又見王維《江山雪霽圖》，也未記其皴法，據鄧之誠《骨董瑣記》錄前人記載，也是無皴的。據董氏說，這幅雪霽卷已為藏者馮氏「遊黃山時所廢」，則今所傳本，也是偽跡。董氏說：「又見江干雪意卷，與馮卷絕類」，大概也是無皴或少皴的。董其昌所見，只有一幅「庸史」所仿的郭忠恕「輞川粉

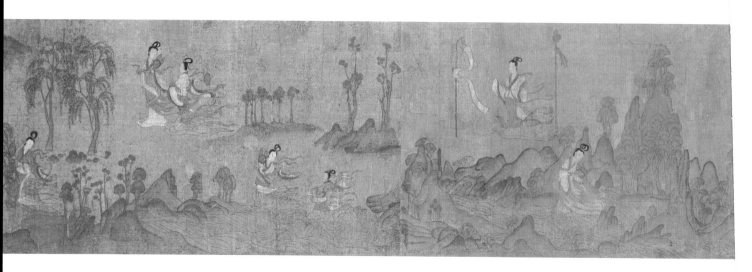

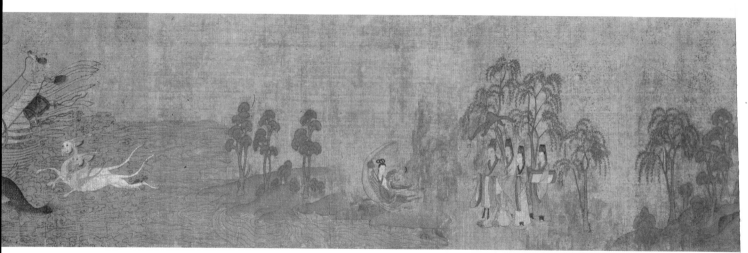

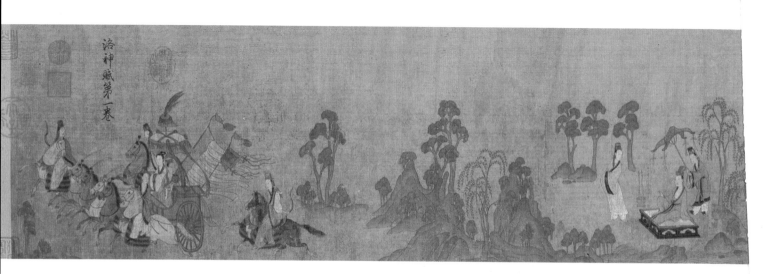

其畫法矣」（董氏後又記：「觀高氏所藏郭恕先輞川圖二卷，……輞川多不皴，唯有構染」）。總之：近真的王維畫本都是無皴或少皴的。但董氏卻說：「自右丞始用皴法，用渲染法」，未知何據？自從他這樣一說，後人遂紛紛找尋王維皴法，偽造王維皴法了。（案：明前期人所作《格古要論》已載：「唐王維……嘗作輞川圖……石小劈皴……」則個別的王維畫上的皴法明人已有述及，但作為一家面貌特徵的工維皴法，明人還是不大清楚的。）

（本文原載於《藝林叢錄》第六編。作者係著名史學家，專於先秦史，兼治中國繪畫史、瓷器史和歷史地理。）

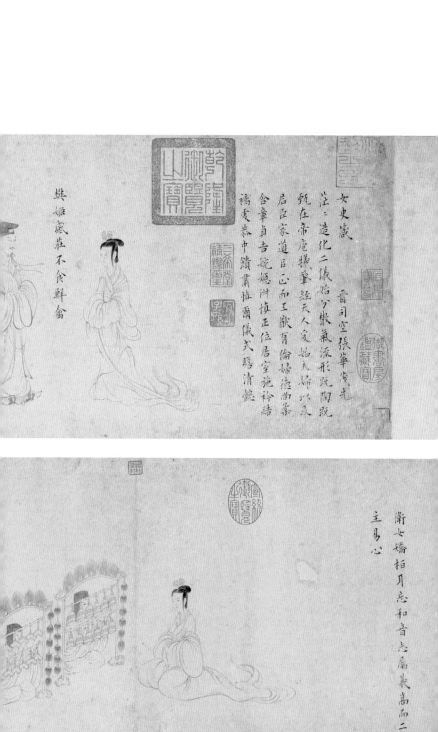

女史箴　晉司空張華箋先

注二造化二儀始分散氣流形既陶既
甄在帝庖犧肇經天人爰始夫婦以及
君臣家道以正而王獻有倫婦德尚柔
含章貞吉婉嫕淑慎正位居室施衿結
褵虔恭中饋肅慎爾儀式瞻清懿

樊姬感莊不食鮮禽

衛女矯桓耳忘和音志厲義高而二
主易心

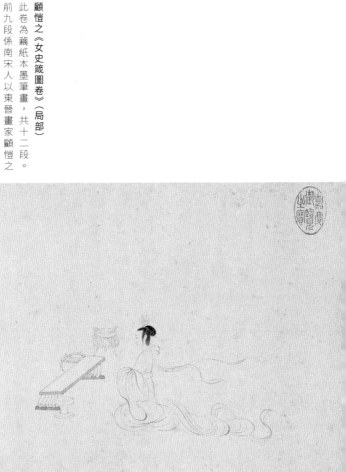

主易心

衛女矯柏耳忘和音志屬義高而二

不吝

玄熊攀檻馮媛趨進夫豈無畏知死

展子虔《遊春圖卷》（局部）

此圖為絹本設色畫，傳為隋代畫家展子虔所繪，但其時代歸屬在學術界尚有爭議。構圖採取平遠式，勾綫精細，暈染鮮亮而富於變化，山石均無皴法。是畫史上一件非常重要的作品。

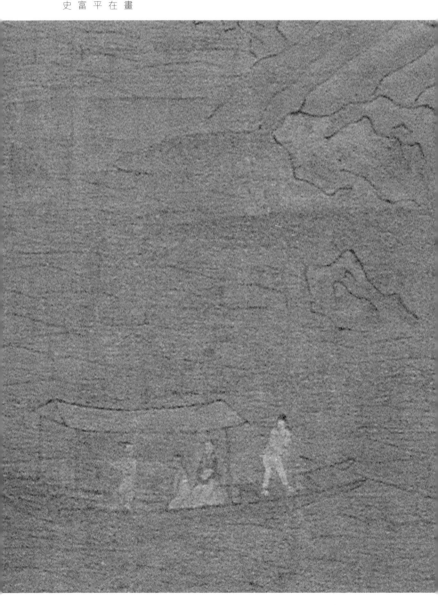

97

附錄：

中國古代書法發展概況表

時代	發展概況	書法風格	代表人物
原始社會	在陶器上有意識地刻畫符號		
殷商	文字已具有用筆、結體和章法等書法藝術所必備的三要素，主要文字是甲骨文，開始出現銘文。	商朝的甲骨文刻在龜甲、獸骨上，記錄占卜的內容，又稱卜辭。筆畫粗細、方圓不一，但遒勁有力，富有立體感。	
先秦	鑄刻在青銅器上的金文盛行。	金文又稱鐘鼎文，字型帶有一定的裝飾性。受當時社會因素影響，出現書不同文的現象。雖然使用不方便，但使得文字呈現出多種多樣的風格。	
秦	秦統一六國後，文字也隨之統一。官方文字是小篆。	小篆形體長方，用筆圓轉，結構勻稱，筆勢瘦勁俊逸，體態寬舒，主要用於官方文書、刻石、刻符等。	李斯、趙高、胡毋敬、程邈等。
漢	漢代通行的字體約有三種，篆書、隸書和草書。其中隸書是漢代的主要書體。	西漢篆書由秦代的圓轉逐漸趨向方正，東漢篆書體勢方圓結合，用筆遒勁。隸書筆畫中出現了波磔，提按頓挫、起筆止筆，表現出蠶頭燕尾波勢的特色。草書中的章草出現。	史游、曹喜、崔瑗、張芝、蔡邕等。
魏晉	書體發展成熟時期。各種書體交相發展，在隸書的基礎上，演變出楷書、草書和行書。書法理論也應運而生。	楷書又稱真書，凝重而嚴整；行書靈活自如，草書奔放而有氣勢。出現劃時代意義的書法大家鍾繇和「書聖」王羲之。	鍾繇、皇象、索靖、陸機、王羲之、王獻之等。

南北朝	隋	唐	五代十國	宋	元	明	清
楷書盛行時期。北朝出現了許多書寫、鐫刻造像、碑記的書法家。南朝仍籠罩在「二王」書風的影響下。	隋代立國短暫，書法臻於南北融合，雖未能獲得充分的發展，但為唐代書法起了先導作用。	中國書法最繁盛時期。楷書在唐代達到頂峰，名家輩出。盛唐時的草書清新博大。行書入碑，拓展了書法的領域。放縱飄逸，其成就超過以往各代。	書法上繼承唐代未餘緒，沒有新的發展。	北宋初期，書法仍沿襲唐代餘波，帖學大行。	元代對書法的重視不亞於前代，書法得到一定的發展。	明代書法繼承宋、元帖學而發展。眾多書法家都是由宋元入晉唐，取法「二王」，也有部分書家法古開新，表現出鮮明個性。	突破宋、元、明以來帖學的樊籠，開創了碑學。書法中興，書壇活躍，流派紛呈。
北朝的碑刻又稱北碑或魏碑，筆法方整，結體緊勁，融篆、隸、行、楷各體之美，形成雄偉渾厚的書風。	隋代碑刻和墓誌書法流傳較多。隋碑內承周、齊峻整之緒，外收梁、陳綿麗之風，結體或斜畫豎結，或平畫寬結，淳樸未除，精能不露。	唐代書法各體皆備，並有極大發展，歐體書法度嚴謹，雄深雅健；褚體清勁秀穎；顏體結體豐茂，莊重奇偉；柳體遒勁圓潤，楷法精嚴。張旭、懷素狂草如驚蛇走虺，張顛狂風。	書法以抒發個人意趣為主，為宋代書法的「尚意」奠定了基礎。	刻帖的出現，一方面為學習晉唐書法提供了楷模和範本，一方面對行書的迅速發展和尚意書風的形成，起了推動作用。	元代書法初受宋代影響較大，後趙孟頫、鮮于樞等人，提倡師法古人，使晉、唐傳統法度得以恢復和發展。	明初書法沿襲元代傳統，尚未形成特色。江南地區的蘇、杭等地成為經濟和文化中心，文人書法抬頭。書法在繼承傳統基礎上更講求形式美和抒發個人情懷。晚期狂草盛行，湧現出許多風格獨特、成就卓著的書法家。	清代碑學在篆書、隸書方面的成就，可與唐代楷書、宋代行書、明代草書相媲美，形成了雄渾淵懿的書風。
羊欣、范曄、蕭衍、陶弘景、崔浩、王遠等。	智永、丁道護等。	虞世南、歐陽詢、褚遂良、薛稷、李邕、張旭、顏真卿、柳公權、懷素等。	楊凝式、李煜、貫休等。	蘇軾、黃庭堅、米芾、蔡襄、趙佶、張即之等。	趙孟頫、鮮于樞、鄧文原等。	宋克、沈度、沈粲、解縉、祝允明、文徵明、王寵、董其昌、張瑞圖、黃道周、倪元璐等。	王鐸、傅山、朱耷、冒襄、劉墉、鄭燮、金農、鄧石如、包世臣等。

矛盾，蓋皆根據偽跡加以臆想而成。（案：明人以「雨點」、「芝麻」為范寬皴法。）

明末董其昌似尚不知王維皴法究竟作何樣，他曾說：「畫家右丞，如書家右軍，世不多見。余昔年於嘉興項太學元汴所，見雪江圖，都不皴擦，稍似項氏所藏雪江卷；而竊意其未盡右丞之致。蓋大家神品，必於皴法有奇，大年雖俊爽，不耐多皴，遂為無筆，此得右丞一體者也。」【案：董氏不知唐人無皴，項式所藏、趙氏所臨，正近真跡（小米所謂王維畫「皆如刻畫不足學」），而反以無皴短之，可謂無識！】後來董氏又見王維《江山雪霽圖》，也未記其皴法，據鄧之誠《骨董瑣記》錄前人記載，也是無皴的。據董氏說，這幅雪霽卷已為藏者馮氏「遊黃山時所廢」，則今所傳本，自是偽跡。董氏說：「又見江干雪意卷，與馮卷絕類」，大概也是無皴或少皴的。董其昌所見，只有一幅「庸史」所仿的郭忠恕「輞川粉本」，「乃極細皴」，這自然不可信，董氏已說：「余所見者庸史本，故不足以定

耳。……又余至長安，得趙大年臨右丞湖莊清夏圖，亦不細皴，但有輪廓

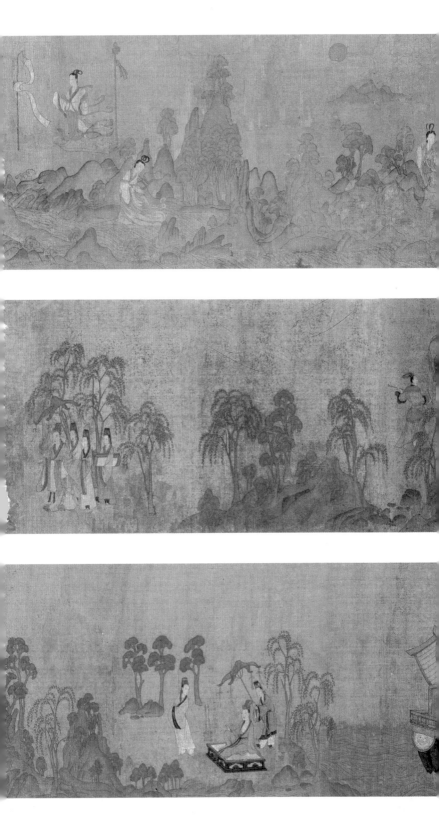

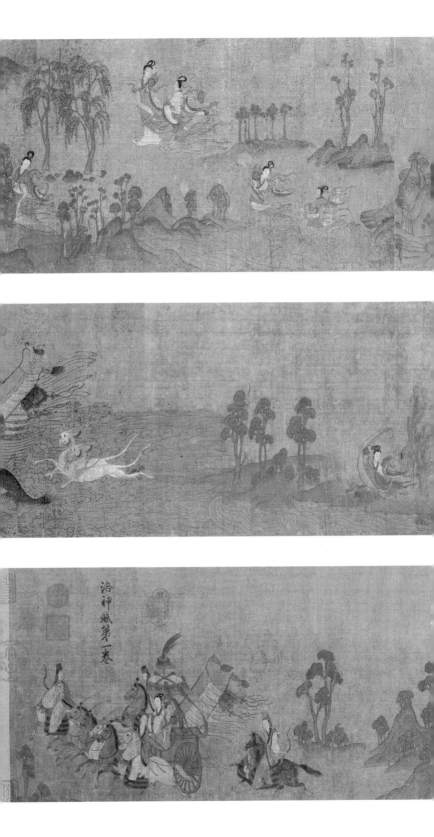

洛神賦第一卷

昭道《春山行旅圖》，無皴。便是傳世的王維《江山雪霽圖》、《雪溪圖》，也少皴法。在唐末以前可靠的文獻中，更未見明確的山石皴法的記載。

有關李思訓皴法的記載，出現較早，如明汪珂玉《珊瑚網》所載「皴石法」：「小斧劈」下註「李將軍、劉松年」（陳繼儒也說：「李將軍小斧劈皴」）。「馬牙勾」下註：「如李將軍、趙千里，先勾勒成山，卻以大青綠着色，方用螺青、苦綠碎皴染，兼泥金石腳。」而王維的皴法究竟如何，明人似乎不知，沒有明確記載。

但清初人的著作中，則常提王維皴法，如《芥子園畫傳》載：「披麻間斧劈法，王維每用之」，「荷葉皴法，王右丞變體，全以骨法為主，色以青綠。」《畫傳》還另有王維皴法圖：披麻略兼斧劈（《畫傳》據今刊本）。吳定《山水畫譜》說：王維創大小披麻皴。唐岱《繪事發微》云：「王維亦用點攢簇而成皴，下筆均直，形如稻榖，為雨雪皴也。又謂之雨點皴。」布顏圖《畫學心法問答》云：「右丞始用筆正鋒，開山披水，解廓分輪，加以細點，名為芝麻皴，以充全體。」諸說